100円ショップで うきうき手づくりおもちゃ

吉田未希子

今日からきみもマイスター

いかだ社

案内役の
マイスターです。
どうぞよろしく！
いっしょに
つくろうね！

うさぎのマイスターくん

工作をはじめる前に、少しだけ本の紹介をするね。
この本では、100円ショップにあるいろいろなものが材料になっているんだ。紙製品もあれば、金属、プラスチックと材質もいろいろ。だから工作もいろいろ！
　工作の名前に★マークがついているのに気がついたかな？　このマークは、数がふえるとどんどんレベルが上がっていくよ。★3つの最難関工作がつくれたら、キミは工作のグランドマイスター‼
　そのためには、ヒケツがあるんだ。

1　★半分工作（入門編）で基本をマスターしよう
　★半分レベルはかんたんだけど、工作に必要な技術がもりこまれているよ。ここをマスターしてから、つぎのレベルに進もう。

2　失敗してもあきらめない
　失敗したと思っても、くふうしだいでもっとおもしろい工作になることもあるよ。あきらめる前にもう一度見直してみよう！

3　材料をくふうしよう
　この本の工作材料は100円ショップの商品だけれど、同じものが

もくじ

★入門編

工作のきほんが身につく
まんぷくランチBOX…………4
フワポンさかな…………6
ピンチでぴんち！…………8
マラカスミニバトン…………10
紙コップフリスビー…………12
ドタバタストロー劇場…………14
カラフルくるくるヘビ…………16

★マイスター編

ダンシングフラワー…………18
キラキラ★ボトル…………20
妖怪ケッケッケ…………22
ストロータワー…………24
どこでもスルスル虫…………26
カラフルCDコマ…………28
コロコロタンク…………30
七色ランタン…………32

手に入らないこともある。そんなときは身の回りをよく見てみよう。代わりになる材料がきっとあるよ。

4 つくったら、あそんでみよう
つくってあそんでみると、新しい発見があったりアイデアがうかぶことも。それらを取り入れて自分だけの工作にアレンジできたら、グランドマイスターまでもうすぐだ！

5 かたづけもだいじ
使い終わった材料は、ちがう工作の材料になることもある。自分でかたづければ、そんな材料を見つけることができるよね。かたづけながら「あの工作に使えるかも」と思えるようになったら、もうグランドマイスターの資格はじゅうぶん。

そして、グランドマイスターでありつづけるためには、道具や材料は自分で管理しよう。どこに何があるかわかれば、つくりたいときにすぐつくれるよね。

さあ、グランドマイスターをめざしてレッツトライ!!

★★ トップマイスター編

- めざせ！ 釣り王!!…………34
- ドロップモール…………36
- ハサンデカー…………38
- トライアングル風鈴…………40
- くれくれBB弾…………42
- BB弾落とし…………44
- くるくるピンポン…………46
- サンダードラム…………48

★★★ グランドマイスター編

- つながれ！ カクカク星人…………50
- 海賊救出大作戦！…………52
- フリフリ人形ドミンゲス…………54
- ビー玉タワーコースター…………56
- ぐるぐる回転ブランコ…………58

- 型紙・イラスト………62

[工作の前に用意しておくとべんりな道具]

- 筆記用具……鉛筆・色鉛筆・消しゴム・水性ペン・油性マーカー・不透明油性ペン（ペイントマーカー、水性ポスカなど）・クレヨン
- 接着道具……セロハンテープ・両面テープ・固形のり・木工用ボンド
- 切るときに使う道具……はさみ・カッター
- その他……ステープラー（ホチキス）・穴あけパンチ・千枚通し・定規

☆各ページの"用意するもの"には、その作品をつくるために必要なものを表示してあります。

工作のきほんが身につく まんぷくランチBOX

このランチBOXは、丸める、貼る、切るの基本がもりこまれているよ。ばっちりおぼえて、工作マイスターをめざそう！

用意するもの
折り紙　半紙
ティッシュペーパー
ランチボックス

丸める

紙を一度丸めて広げてやわらかくする（紙をもむ）

おにぎり

半紙2枚を重ねて紙をもみ、四つの角をまん中に向けて丸める。

たわら型ににぎり固める。

ペンで色をつけ、黒い折り紙を巻いてテープで貼り合わせる。

プチトマト

赤い折り紙を球状に固く丸め、きれいな面にのりでヘタを貼る。

ハンバーグ

丸めたティッシュをまん中に置いて、四つの角でつつむように丸める。

もみもみ

エビフライ

しっぽは裏返してのりづけ

半分に折った折り紙にしっぽを貼り、棒状ににぎって固める。

紙を巻くときはピンとした紙

いんげん

角を少し折ってから、ころがしながら半分まで巻く。のりをつけ、残りを巻く。

貼る

貼るときのコツ

平らな紙にはのり

でこぼこの紙やプラスチックなどはテープ類

まっすぐ立てて使う。

粘着面を外側にして輪にする（テープの輪っか）。

入門編

4

切る

切り方や紙の厚さによって、はさみの刃の使う場所がちがうよ

刃の全体を使う

千切りキャベツ
刃を大きく開きながら切り落とす。

ばらん
ななめに2回切りこむ。

目玉焼き
自由な形に切りぬくときは、紙を動かしながら切る。

「切り方にもいろいろあるんだね！」

刃先を使う

パセリ
切り落とさないように切りこみを入れる。
切りこみを入れたら、下にのりをつけてくるくると巻く。

刃の奥を使う

にんじんとれんこん
厚い紙や、紙を重ねて厚みがでたら、刃の奥を使う。
半分→半分→三角に半分に折ってから、図のように切る。

「くぅぅぅ～ おなかが鳴っちゃうよ！」

入門編

フワポンさかな

ポリ袋でつくるフワポンさかな。少しの風であっちこっちへフワフワフワリ。手のひらであそべばポンポンと空中を泳ぐよ。いっぱいつくって友だちとフワポンさせよう！

ポン ポン

用意するもの
ポリ袋（Mサイズ以上）　カラー輪ゴム
折り紙　うちわ　ミニストロー

つくり方

入門編

1 ポリ袋をふくらませ、輪ゴムをしっかり巻く。

少しフカフカするくらいにふくらませるよ

2 底の両端を折り曲げ、セロハンテープでつなぎとめる。

中央で重なるようにとめる

こうすると袋がパンパンになるんだね

6

3 折り紙でうろこと目をつくり、テープの輪っかで貼る。

さかなをパンパンにしたいときは、ゴムのすぐ上の袋を左右に開いて穴を広げ、ミニストローや空気入れの先をさして空気を入れてね！

あそび方

その1
ブルーシートなどを池に見たてて、うちわであおいでゴールさせよう！

それそれ～い
ふわっ
ふわっ

その2
友だちといっしょにブルーシートをばたばたさせて、おさかなたちをいっせいにポンポンだ！

ひゃっほーう
ばたばたばた

その3
手のひらで、落とさないように何ポンできるかな？

99…
100ポン！

入門編

ピンチでぴんち！

コップを倒さないようにピンチをはさんでいこう。
つぎはどれにはさむ？　このピンチじゃ倒れそう…。
まさしく大ピンチ！

> 倒さないように
> ピンチをつなげて
> いこう

ゆらゆら

用意するもの
紙コップ（もよう入り）
カラーピンチ（洗濯ばさみ）
色画用紙　モール

入門編

つくり方

1 紙コップを底近くまで半分につぶす。

底のへりが持ち上がって、底の面が少し見えるまでつぶす

底から見ると、だ円形

2 上の部分を切り落とし、つぶした部分を広げる。

> 底が
> 少し浮いてる
> んだね！

3 すきな形に切りぬいた色画用紙をピンチに貼る。

テープの輪っかで貼る

あそぶ人数分つくろう

あそび方

順番にピンチをはさんで、倒さないようにつなげていくよ。

絵のついたピンチに新しいピンチははさめないよ。不安定な場所を残すように使うと効果的！

ココがポイント！

同じつくり方で、ゆらゆら人形もできるよ。

手と顔は画用紙でつくる

つぶしてななめに切り落とす

コップの内側にモールのうでを貼る

上をステープラーでとめる

顔をテープの輪っかで貼る

見たことがある顔ダナ…

入門編

9

マラカスミニバトン

ミニバトンを右で振ってチャッチャッチャ。左でもチャッチャッチャ。
しあげは両手で。大きく回してチャチャチャチャ〜、
みんなでいっしょにチャチャチャチャ〜！

運動会のおうえん
にもいいね

用意するもの
色画用紙　BB弾　マスキングテープ

つくり方

入門編

1 色画用紙を2周巻き、まん中をテープで仮止めする。

1/2

色画用紙の端と端が合うまで巻く

2 下をつぶしてステープラーでとめ、BB弾を10つぶくらい入れる。

3 上を矢印の方向につぶしてステープラーでとめる。

4 ステープラーの針の先が内側になるように折り、マスキングテープで巻く。

まん中にも巻こう

できあがり！

あそび方

マラカスを振って、リズミカルに鳴らそう。

ココがポイント！

紙には、きれいに巻けるときとガタガタになるときがあるよね。これは、紙の繊維の流れが関係しているんだ。繊維の流れている方向がわかれば、きれいに巻けるよ！紙を縦長にして、見てみよう。

紙が大きく曲がったら、短い辺と平行に繊維の流れがある

短い辺がきれいに巻ける

紙があまり曲がらなかったら、長い辺と平行に繊維の流れがある

長い辺がきれいに巻ける

入門編

紙コップフリスビー

シュッと投げれば、くるくる回転しながら飛んでいくフリスビー。的をねらったり、フリスビーキャッチをしたり。いろんなあそびができそうだね。

くるくるくる よーく飛ぶぞ

つくり方

用意するもの
紙コップ（もよう入り）
鉛筆（丸いタイプ）

入門編

1 飲み口を半分につぶして印をつけ、底まで切りこみを入れる。

赤い線を切りこんでね

2 切った部分を半分に折って印をつけ、底まで切りこみを入れる。

12

3 さらに切った部分を半分に折って印をつけ、切りこみを入れる。

> 8等分になったね

4 切りこみをしっかりと折って広げ、鉛筆でくるくると巻いていく。

あそび方

丸めた部分を下にして水平に投げると、回転しながら飛んでいくよ。

あまった紙コップをピラミッドに積んで、的にしてもOK！

ぜんぶ倒してみせるピョン！

入門編

13

ドタバタストロー劇場

あれれ？ウサギがカメに追いかけられて大あわて！
いつもとはちがうお話を考えて、
おもしろ劇場をつくって楽しもう！

追いぬくぞ

早すぎるよ～

つくり方

用意するもの
曲がるストロー（4本）　画用紙

1 ストローの短いほうをつぶして長いほうにさしこみ、四角形をつくる。

先をつぶす　半分に折る

こうして先を細くすれば、さしこみやすくなるんだね

入門編

14

2 画用紙にすきな絵を描いて、切りぬく。

絵を切りぬくときは、まわりを残すとしっかりしたしあがりになるよ！

3 絵の裏側にストローをセロハンテープで貼る。

曲がる部分をさけて、
縦のストローに貼る

あそび方

下のストローをかるく持ち、人さし指で縦のストローをかわりばんこに押す。

入門編

カラフルくるくるヘビ

紙皿をうずまきに切るだけで、くるくるヘビのできあがり！
お部屋に飾ってもいいけれど、持って走ったり、
腕を大きく回したりと、体を使って楽しもう！

きれいだね

いろんなもようで
つくってごらん

用意するもの
紙皿　たこ糸　ストロー

入門編

つくり方

1 紙皿の表にもようを描く。

いろんな線や
もようを自由に
描こう

2 紙皿をうずまきに切っていく。

紙皿を
動かしながら
切るとうまく
いくよ！

うずまきの線を描いてから
切ってもOK

3 糸の端をそれぞれ玉結びにする。一方を紙皿の裏側に、もう一方はストローにテープでとめる。

まん中の切れ目に糸を入れてテープでとめる

あそび方

腕を8の字に回すとくるくる回転！

持って走っても、くるくると回転！

ココがポイント！
玉結びをおぼえよう

玉結びってむずかしそう。。。でも、これができたらいろんな工作に役に立ちそうだから、練習してみよっと！

- 人さし指に糸を1周巻く
- 巻いた糸を親指でしっかりと押さえる
- 糸を押さえながら、人さし指がぬけるところまでずらす
- 人さし指をぬきながら、糸の輪の上を中指と親指で押さえる
- 中指と親指で押さえながら下まで強く引く

※わかりやすくするために、指に巻いた短いほうを青い色にしてあります。

入門編

ダンシングフラワー

踊りが大すきなフローレン。リズムに合わせて、
上下にピョコピョコ、左右にユラユラ、
クルリと回って楽しくダンシング！

ダンシング
ダンシーング

つくり方

マイスター編

用意するもの
色画用紙　紙コップ　曲がるストロー　目打ち

1 色画用紙で花と葉っぱをつくる。

顔を描いたら重ねてのりづけ

2 花と葉っぱをストローの長いほうにテープで貼る。

ガクを貼ると、お花をとめたテープがかくせるよ

葉っぱは、根もとをストローにくるむようにしてテープで貼る

3 目打ちで紙コップに穴をあけ、
ストローをL字に通す。

ストローより
少し太めの
穴をあける

あそび方 ストローを動かして踊らせよう！

上下に動かすと
花が上下に動く

左右に動かすと
花が左右に動く

上下に回転させると
花が横に回転する

ココがポイント！ すきなキャラクターに変えて、いろいろつくってみよう！

マイスター編

キラキラ☆ボトル

ボトルを振れば、カラフルな色がきらきらとゆっくり舞うよ！
光にかざしてみれば、さらにキラキラ★

くらくして
光を当てると
ほら！

用意するもの
透明ボトル（ふたがしっかりとしまるもの）　洗濯のり
ビーズ　スパンコール　水　洗面器　ぞうきん

つくり方

1 洗面器の中にふたをあけたボトルを置き、ビーズやスパンコールを入れる。

ペットボトルのように口が小さいときは、じょうごを使うとこぼれないよ！

マイスター編

20

2 洗濯のりをボトルの半分以上までそそぐ。

3 水をボトルからあふれるくらいそそぐ。

4 ふたをしっかりとしめたら、洗面器から出してボトルをきれいにふく。

ちゃんとふかないと、ベタベタのカピカピボトルになっちゃう！

あそび方

さかさにしたり、振ったりしてみよう。

ココがポイント！

少なめ

多め

水の量がちがうと、中身の動き方が変わるらしいよ！

マイスター編

★妖怪ケッケッケ

妖怪ケッケッケは、ケッケッケと笑ってばかり。
なかまもやっぱり、ケッケッケ！
ゆかいななかまをふやして、
みんなでいっしょにケッケッケ！

ケケ？

ケケ！

ケケ〜

ハンカチの
しごき方で
音が変わるよ

★マイスター編

用意するもの

紙コップ（90ml）　色画用紙
ゼムクリップ（小）　たこ糸（60cm）
ミニハンカチ　　　　目打ち

つくり方

1 紙コップの底に目打ちで穴をあける。

コップを
しっかり押さえて、
ゆっくりと
まっすぐに
さすんだよ

2 ゼムクリップを結んだ糸を外側から穴に通す。

3 色画用紙に妖怪を描いて、はさみで切りぬく。

4 底を上にし、側面にセロハンテープが半分出るように向かい合わせに貼って、外側に折る。

5 切った妖怪の裏側に紙コップをのせて、テープをしっかり貼る。

裏返しにすれば、コップをまん中に貼りやすいんだね

あそび方

ぬらして固くしぼったミニハンカチで、糸をくるんでしごく。しごく強さを変えたり、リズムをつけると、笑い方が変わるよ！

ケ～ッケッケ

ココがポイント！

紙コップの底より大きな絵を描く。絵が小さくなってしまったら、底より大きな台紙を別に切って、貼ってみよう！

★マイスター編

★ ストロータワー

ストローを積んで積んで積んでいくゲーム。
バランスを考えながら、相手が置きにくい場所を探して置いていこう！

ずいぶん高く積んだな～

用意するもの
曲がるストロー（100本以上）

★マイスター編

つくり方

1 長さの基準となるストローをつくる。
切り落としたストローを
半分と
さらに半分に切る

短いほうと同じ長さに切る

2 1で切ったストローをそれぞれ図のようにあてながら切る。

短いほうに合わせる　　長いほうに合わせる

3 基準のストローに合わせて、各サイズ3本一組になるように切る。

1種類は切らずに使う

4 短いほうをつぶして長いほうにさしこみ、三角形をつくる。

サイズごとにこの三角形をたくさんつくろう

あそび方

交代で、小さい三角から順に積んでいくよ。

ななめにさしこんでいくのもOK。

ココがポイント！

ストロー4本を使って四角にすると、形を変えながら積むことができるよ！

倒れる〜〜

マイスター編

25

★ どこでもスルスル虫

スルスル虫の相棒はジャンボ洗濯ばさみ。相棒がいれば、
机の上だって、カーテンのぼりだってスルスル。
はさめるとこなら、どんなとこでもスルスルだいっ！

どこを
スルスルする？

用意するもの

紙コップ（90ml）　プリント折り紙
モール（長3本／短2本）　ストロー
目玉シール（2個）　たこ糸（2m）
ジャンボ洗濯ばさみ　目打ち

★マイスター編

つくり方

1 目打ちで紙コップの横に穴を6個、底に2個あける。

モールをさしこむ穴だから、小さくていいんだね

2 横の穴に長いモールを通し、底の穴に短いモールをさしこむ。

先を丸める

虫の足のように折り曲げる

3 紙コップに、プリント折り紙でつくった羽をのりで貼り、目玉シールは裏の白い紙をはがして貼る。

わ

折り紙を半分に折って切り、ずらして貼る

4 紙コップを裏返し、紙コップの高さより短く切ったストローを「ハ」の字にセロハンテープでとめる。

5 ストロー、洗濯ばさみ、ストローの順にたこ糸を通し、しっかり結ぶ。

たこ糸は洗濯ばさみの針金の下を通す

ココがポイント！

紙コップ以外でも、ストローを「ハ」の字に貼れば、同じように動くよ！

裏側にすきなアイテムを貼ってつくろう！

あそび方

ジャンボ洗濯ばさみを机にはさんだら、たこ糸が「ハ」の字になるようにピンと張り、左右の手を交互に手前に引くように動かす。

スルスルのぼるよ

マイスター編

カラフルCDコマ

カラフルな水玉にキラキラもようのコマ。
くるっと回せば、もようや色がきれいに変化するよ！

「せ〜の」で回してみよう！

用意するもの
CD（インクジェット対応のもの）
ビー玉　厚手の透明ビニール袋
パンチ穴シール　ホログラムシール

★マイスター編

つくり方

1 CDの白い面にもようを描いたり、シールを貼る。

裏面を上にしてシールを貼ってもOK！

2 ビニール袋をリボン状に切る。

2.5cm

10cm

3 ビニールを半分に折って、もようのある面から穴に通し、輪の中にビー玉を入れる。

4 ビー玉が落ちないように押さえながらCDを裏返す。ビニールを引っぱってテープでとめる。

あそび方

ビー玉をつまんで、指先をひねるように回して、パッとはなす。

ココがポイント！

となりあう色を変えると、色がまざって見えるよ。いろんな色でためしてみよう！

マイスター編

コロコロタンク

ゴムを巻いて手をはなせば、猛スピードでころころ走っていくコロコロタンク。
だれのタンクがいちばん速いかな？

みんなでレースしよう！

マイスター編

用意するもの
ゴルフの練習用穴あきボール　輪ゴム
曲がるストロー　ヘアピン

つくり方

1 ヘアピンに輪ゴムを通す。

2 ボールのまん中にあいている穴の位置を探したら、まん中の横の穴にピンを通す。

まん中に穴

まん中の穴

上下の同じ位置に穴があいている

まん中の穴

30

3 ゴムの端を残して、図のようにピンを通す。

4 残したゴムの輪にピンを通し、まん中の穴から反対側の穴まで通す。

5 ピンをゴムからはずし、ストローの長いほうをゴムの輪に通す。

あそび方

ボールをしっかり持ち、ストローに人さし指を当てて、手前にぐるぐると巻く。

巻き終わったら、ボールとストローをしっかり持ってゆかに置き、手をはなす。

コロコロコロコロ

ココがポイント！
ミシン糸の糸巻きでもつくれるよ！

短く切ったストローに輪ゴムをかけ、穴に通す

六角ナット

糸巻き

ストローを糸巻きにテープでしっかり貼る

★マイスター編

七色ランタン

色が変化するLEDライトのランタンで夏を楽しもう！
きれいな花火にユラユラオバケ、夜が待ちきれないね！

ぼくも飾ろうかな

花火ランタン

★マイスター編

つくり方

1 紙コップに目打ちで花火のもように穴をあける。

目打ちをさしこむ深さで、穴の大きさが変わるよ

2 スイッチを入れたライトにかぶせる。

オバケランタン

つくり方

1 紙コップの底に穴をあけ、側面に口を切りぬく。

2 別の紙コップで手を2枚切りぬいて両面テープで貼る。ペンで目を描く。

3 金属の輪を1個残してキーホルダーをはずす。コップの底の穴から金属の輪を出して、ゼムクリップを通す。

4 スイッチを入れてバナナスタンドにかける。

用意するもの

- **花火ランタン** 七色に変化するLEDライト
 紙コップ（450ml）　目打ち
- **オバケランタン** 七色に変化するLEDライトキーホルダータイプ　紙コップ（450ml）　バナナスタンド　ゼムクリップ

LEDライト2種

ココがポイント！

ライトはLEDを使うよ！LEDは熱を持たないから、紙コップを使っても安心だね！

マイスター編

めざせ！釣り王!!

テーブル釣り堀で、新種の
カラフルハゼ釣り大会。
釣り針の形をくふうしながら、
大漁ゲットで釣り王をめざそう！

釣れたよ！

用意するもの

両面プリント折り紙（半分）
ポイントシール（中・小）
モール（短）　ゼムクリップ（大）
たこ糸（30cm）

トップマイスター編

つくり方

1 半分の大きさの折り紙を横半分に折る。さらに縦半分の位置にかるく折り目をつける。

わ

2 1でつけた折り目に合わせてアの折り線をつける。つぎにイとウを結んだ折り線をつける。

ア　わ

ウ
イ

34

3 太い線のところに切りこみを入れる。

上を少し残す
イ ウ
切り落とす

切り落とした三角はひれに使うよ！

4 切り落とした三角を裏返して貼る。切りこみを入れた四角をその上にかぶせるように貼る。

丸く切り落とすとかわいい

5 ポイントシールの目を貼る。尾の部分を外側に折ったら、体を左右に広げて立体的にする。

ハゼのできあがり

いろんなもようでたくさんつくろう

6 ゼムクリップにたこ糸を結び、もう片方の端にレの字に曲げたモールを結ぶ。

針がはずれる場合には、モールを曲げて調整してね

あそび方

モールの針をハゼの口の下に入れて、そっと引き上げて釣ろう。

ミニプールだとほんものみたいだね

テーブルやゆかに青い紙をしいて、釣り堀に見たてよう！

★★ トップマイスター編

35

ドロップモール

マグネットでモールの輪っかをキャッチしたら、
ゆっくり移動させてドロップ（落とす）!!
まん中のピックにうまく入れられるかな？

> ピックをねらって
> 輪っかを落とそう

トップマイスター編

用意するもの

クリアプラスチックコップ（450ml）
厚紙　モール　ミニ消しゴム　ピック
強力マグネット（ネオジム磁石）　目打ち

つくり方

1 プラコップをさかさまにして厚紙に当て、飲み口の形に切りとる。

2 ミニ消しゴムにピックをさし、両面テープで厚紙のまん中に貼る。

> 両面テープが
> うまく貼れない場合は、
> 消しゴムにセロハンテープ
> を1周巻いてから
> 貼るといいよ

36

3 4種類のサイズのモールの輪をつくる。

輪にしたら、片方のモールを巻きつける

4 コップの中にモールの輪を入れる。厚紙に重ね、4か所に穴をあける。

コップと厚紙の両方に穴をあける

5 穴にモールを通して、ねじってとめる（4か所）。

しっかりとねじる

モールのあまった部分は飾りにしよう

あそび方

マグネットにモールをくっつける

上の平らなところまで落とさないように移動する

よくねらって

ピックに入るように調整したら、マグネットをコップからはなす

ココがポイント！

ネオジム磁石はとっても強力だよ！時計や携帯電話などのそばに置かないでね！

トップマイスター編

ハサンデカー

タイヤのつくり方をマスターすれば、カメレオンだって UFOだって、おうちのリモコンだって車に大変身！ 固くてしっかりしたものをはさんで走らせよう！

どっちの車がいいかな〜

用意するもの

シール付きフェルト　竹ぐし（16cm／2本）
竿ピンチ（つまみ部分に穴があいているタイプ／2個）
工作用カラーダンボール　両面テープ　色画用紙
モール　マスキングテープ　目玉シール

竿ピンチ

トップマイスター編

つくり方

1 シール付きフェルトを2cmはばに切る（16本）。

裏側のめもり2つ分が2cm

1枚で8本とれる。フェルトは2枚必要だね

タイヤ1個につき4本使います

2 フェルトの白い紙をはがして、ぐるぐるときっちり巻く（2個）。

少し折ってから巻く

巻き終わった位置に合わせて、つぎのフェルトを巻く

38

3 竹ぐしのとがっていないほうにフェルトを巻く（2個）。

フェルトの巻き方は2と同じ

4 カラーダンボールを2cmはばに切って、両面テープを貼り、2と3のタイヤに巻く。

← カラーダンボール

両面テープ（平らな面に貼る）

1周巻く

5 竹ぐしをピンチの穴に通し、タイヤをさす。

6 カラーダンボールで車のボディをつくり、タイヤをはさむ。

色画用紙
目玉シール
わ
モール

モール
わ
カラーダンボールを半分に折る

ボディは、固く曲がらないようにすると、しっかりした車になるよ

マスキングテープなどで飾ろう！

ココがポイント！

スーパーボールをタイヤにすることもできるよ

スーパーボールに目打ちで小さく穴をあけてから、竹ぐしをゆっくり刺す

どうやって乗ろう…

トップマイスター編

トライアングル風鈴

楽器のトライアングルを利用すれば、風鈴づくりもカンタン。
チーンと澄んだ音で風を感じよう！

チーン チリリ～ン
いい音するよ

夏だねえ

用意するもの

ミニトライアングル　ビーズ（6mm）
テグス（細いもの／50cm）
ゼムクリップ　ホログラム折り紙
ホログラムシール　一穴パンチ

トップマイスター編

つくり方

1 テグスのまん中にトライアングルの棒を置き、ビーズを9つぶ通す。

ビーズが棒にぴったりつくようにテグスを左右に開く

2 テグスの間にトライアングルを置き、1つぶビーズを通す。

開いているほうを下にするんだね

3 テグスを1本ずつビーズの下から通し、左右に開いてぎゅっとしめる。

4 テグスを1本ずつビーズの左右から通したら、ビーズの上でしっかりと結ぶ。

結ぶ

5 ホログラム折り紙で風受けをつくり、ゼムクリップで棒につける。

1/2

すきな形に切りぬいたら、一穴パンチで穴をあける

裏側にホログラムシールを貼って、はなやかにしよう

端を結んで輪にする

棒がトライアングルの中に下がるようにする

棒と風受けの穴にゼムクリップを通す

チーン♪

すずやか〜

できあがり

トップマイスター編

41

くれくれBB弾

はらぺこ怪獣ペッコリーノの好物はBB弾。
くれくれと待ちかまえているペッコリーノの口に
たくさん入れてあげよう！

おいし〜い

用意するもの

柄入り紙皿（22cm）
シール付きフェルト　目玉シール
BB弾　透明プラ板（B4サイズ）
ポイントシール（特大）
ステープラー

トップマイスター編

つくり方

1 シール付きフェルトで怪獣のパーツをつくって、紙皿に貼る。

表　裏

裏側に下書きをして切る場合、
貼るときに向きが反対になる
から気をつけよう

2 プラ板の上に紙皿を裏返して置く。油性ペンで形をなぞり、線の内側を切る。

線の内側を切れば、紙皿からはみ出さないサイズになるんだね！

3 紙皿にBB弾を入れてからプラ板をかぶせ、ステープラーで4か所をとめる。

外側ギリギリの位置をステープラーでとめる

4 ポイントシールをまわりに貼る。

シールの半分を表に貼り、残りを裏側に貼る

あそび方
紙皿をかたむけて、中のBB弾を口まで移動させよう！

ココがポイント！

点数を書いた場所に入れるのも楽しいよ！

トップマイスター編

BB弾落とし

「BB弾を下に落とすだけでしょ？」なんてクールにかまえることなかれ。2枚の透明なゆかにイライラしてアツくなることまちがいなし！

小さな穴から落とすのだ！

トップマイスター編

用意するもの

ふた付きクリアプラスチックカップ（大／2個）
BB弾　彫刻刀の平刀　マスキングテープ
カッターマット

つくり方

1 ふたをカッターマットに置き、材質表示マークのまわりを平刀で切りぬく（2個つくる）。

このマークだね！

マークの外側に平刀を合わせて下に押し、一辺ずつ切りこみを入れる。

44

2 1個のカップにBB弾をすきな数だけ入れてふたをする。もう1個のカップは空のままふたをする。

3 ふたの穴がはなれた位置になるようにカップのふた側を合わせて、マスキングテープで固定する。

穴が手前と奥になるようにする

ふたとふたの間にいったん落ちてから、下のカップに落ちるんだね

お気に入りのデザインのテープを貼ろう

あそび方

みんなであそべるように、いろんなルールを考えてみよう！

● 全部を落とした時間が早い人が勝ち

● 時間を決めて、時間内に多く落とした人が勝ち

● 1つぶだけBB弾の色を変えて、先に落とした人が勝ち

トップマイスター編

45

くるくるピンポン

くるくる回れば上がって見えて、るくるく回れば下がって見えるピンポン玉。でもどれだけ回っても、ピンポン玉は上にも下にも行きません。マカフシギ！

目のさっかく？
上がったり下がったりしてるみたい！

用意するもの
アルミ針金（太さ2mm以上）
ピンポン玉　乾電池（単1）
黒い糸　ストロー　A4用紙
ラジオペンチ

トップマイスター編

つくり方

1 アルミ針金を乾電池に8回しっかりと巻きつける。

針金の端を電池の出っぱりにひっかけてから巻く

2 あまった針金をラジオペンチで切り、端を丸める。

針金を切るときは根もと、曲げるときは先を使うんだね！

3 針金をA4用紙の短い辺と同じになるまで、ゆっくりと左右にのばす。

A4用紙

4 針金のまん中にピンポン玉を入れる。

まん中を少し開いてピンポン玉を入れる

ピンポン玉を入れたら、形をなおす

5 糸を針金とストローに結ぶ。

黒い糸15cmくらい

あそび方

針金の下をかるく持ち、くるっと回転させる。

ココがポイント！

針金が曲がってしまったら、ピンポン玉をはずして、もう一度乾電池に巻くところからはじめよう

トップマイスター編

サンダードラム

ドロロ〜ン

ひと振りすれば、ドロロン。
ふた振りすれば、
ドロロロドロロロン。
たくさん振れば……
さあ、雷鳴をとどろかそう！

トップマイスター編

用意するもの
ポテトチップが入っている紙筒
アームバンド（金属製）
色画用紙　キラキラテープ
ビニールテープ　両面テープ
ラジオペンチ　目打ち

つくり方

1 紙筒のフチを切りとり、底のまん中に小さく穴をあける。

穴

2 色画用紙にキラキラテープなどを貼って、紙筒に巻く。

筒の底に合わせて、テープでとめてから巻く

両面テープで貼る

48

3 アームバンドをゆっくりと左右にのばし、ラジオペンチで切る。

つなぎ目の金属を持ち、その横をのばす

つなぎ目の根もとを切る

4 両端を少し残して、40cmくらいにのばす。

つなぎ目側ののびた針金はペンチで元にもどし、ビニールテープを巻く

5 残した先を紙筒の底の穴にさし、回転させながら入れる。

この部分を半分入れる

あそび方

手首を回転させるように振ってみよう。

ココがポイント！

筒の高さを変えたり、アームバンドをのばすと、音が変わるみたいよ。いろいろためして音のちがいを聞きとろう！

★★ トップマイスター編

つながれ！カクカク星人

★★★

カクカク星人は、なかまといっしょにユラユラするのが大すき。
さあ、たくさんのなかまをつなげて、倒れないように
ユラユラさせてあげよう！

いろんな星人を
つくろう

グランドマイスター編

用意するもの

カラーボード（2mm厚／ポリスチレン素材）
調味料のふた（半球形のもの）　油ねんど
ゼムクリップ　曲がるストロー　丸いはし

カラーボード　　ふた

つくり方

1 ストローの曲がる部分を切り落とし、ゼムクリップを半分さしこむ。

2 ふたに油ねんどをつめ、ストローをまっすぐにさす。

ゼムクリップが
二重になっている
ほうを半分出す

50

3 カラーボードをカクカクした形に切り分ける。

6cm角くらいの大きさをめやすにしよう

4 口の切りこみを入れ、はしで目をぬく。

ま上からはしを押してさし、少し持ち上げてはしの先を裏側に通す

細く切りこむ

あそび方

カクカク星人の口をかませてつなげていこう。

あまったカラーボードを長方形に切り、ゼムクリップにさしこんでからはじめてもいいよ

倒さないように！

ココがポイント！

材料がないときは、ほかのものでつくれるよ！

半球形のふたがないとき
カプセルトイのケースを使おう

カラーボードがないとき
食品用の発泡スチロールトレーを使おう

グランドマイスター編

51

海賊救出大作戦！

六つの海を渡ってきた海賊ひげひげ団。
七つめの海で船から落ちちゃった！
黒ひげ船長をいち早く助けよう！

ピューッ
助かった〜

グランドマイスター編

空気入れ穴

用意するもの

正方形のギフトボックス（約17cm角）　曲がるストロー（直径6mm／12本）　ミニストロー（直径4mm）　塩化ビニール製のカラーボール（空気入れ穴のあるやわらかいタイプ）　白いうすめの画用紙（約7×9cm）　折り紙　目打ち

つくり方

1 画用紙で海賊を9人分つくる。

3等分に折ったら開き、半分から下に洋服のもようを、上に顔を描く

裏返して、上と左（または右）にのりをつけ、貼り合わせる

折り紙を半分に折って、かぶせるようにのりで貼り、丸く切りとる

52

2 ボールの空気入れ穴の反対側に、目打ちで小さく穴をあけ、ミニストローをさす。

空気入れ穴

ストローのとがったほうをゆっくりさしこむ

3 箱の底に9個、側面に3個ずつ穴をあける。

底と側面の穴の位置が一直線になるようにあける

側面／側面／底／側面／側面

裏側はこんなふうになってるんだね！

4 2種類のストローを箱にさしていく。

A　曲がるストローを側面から底にL字にさす（9本）。
B　曲がる部分を切り落として、側面からさす（3本）。

あそび方

ボールのストローをさしこんで、いきおいよくボールをつぶして海賊たちを飛ばそう。

すきなストローにさす

両側からつぶす

せんちょう～
おさきに～

ガーン！
船長じゃなかった！

グランドマイスター編

フリフリ人形ドミンゲス

★★★

ソンブレロをかぶったドミンゲスは、
マラカス名人。手首を上下左右にうまく動かして、
リズムよくチャッチャッチャッと
名人級の演奏をさせよう！

「アミーゴ！」
「チャッチャッチャ」

用意するもの

紙コップ（2個）　紙ボウル　バンダナ
化粧品用つめかえボトル（60ml／スクリューキャップのもの）　レース糸（黒）
ワイヤーハンガー　マスキングテープ
ゼムクリップ　シール付きフェルト　BB弾
目玉シール　ポイントシール　竹ぐし

グランドマイスター編 ★★★

つくり方

化粧品用つめかえボトル

1 ワイヤーハンガーを曲げる。

まん中を折り上げて、
左右を下にかるく曲げる

2 紙ボウルのまん中に切りこみを入れ、折り返す。

まん中に穴をあけ、穴から
底の出っぱっている部分に
8か所切りこみを入れる

切りこみ部分を
折り返す

3 下から、紙コップ、バンダナ、紙コップ、紙ボウルの順に重ねる。

コップの上にバンダナをかぶせ、その上からもう1個のコップを重ねる

バンダナは三角に折ってかぶせる

コップの飲み口は下向き（2個とも）

4 つめかえ容器の中にBB弾を入れ、バンダナをはさんでふたをしめる。

角から少し上にはさむ

内側　外側

バンダナ

5 糸を容器と胴体につけてから、ハンガーに結ぶ。

糸の長さを決めたら、マスキングテープで巻いてとめる

糸を竹ぐしにテープでしっかりとめて、上から下へ通す

三角の切りこみをポイントシールで紙コップにとめる

糸を容器にテープでしっかりとめてから、マスキングテープを巻く

シール付きフェルトを切りぬいたひげと、目玉シールを貼る

通した糸は、竹ぐしからはずして、ゼムクリップに結ぶ

グランドマイスター編

ビー玉タワーコースター

紙コップのユニットをマスターすれば、タワーの高さは自由自在。ビー玉をいちばん上のコップに落としたら、ゴールめざしてコロコロコロ。ゴールの鈴をチリンと鳴らそう！

コロコロ……

チリン♪ ゴール！

用意するもの

紙コップ（90cc／12個）　工作用カラーダンボール（5色セット）　箱のふた
ビー玉　鈴　モル　ビニールテープ
マスキングテープ　シール　ステープラー

グランドマイスター編

つくり方

1 飲み口どうしを合わせてビニールテープでしっかりと巻く。それぞれの紙コップにT字の切りこみを入れて外側に折る。

コップのつなぎ目が一直線になるように合わせる

それぞれのコップのまん中とテープ近くに穴をあけ、はさみを入れてT字に切りこむ

切りこんだ部分を外側に折って開く

このユニットを5組つくる

これをユニットというんだよ！

2 ユニットをつなげてタワーを2種類つくり、底に近い側面に穴をあけてモールを通す。

3組のユニットをつなぎ目が直線になるように合わせて、ビニールテープで巻く

←切りこみを入れて開いたコップ

2組のユニットをつなぎ、上と下にコップを1個ずつ足す

←そのままのコップ

モールは反対側まで通す

3 カラーダンボールで2種類の橋をつくって、半分に折る。

A　5cm×28.5cm：1本
端に切りこみを入れ、折って重ねてステープラーでとめる

波になっている面を内側に折るよ！

B　5cm×20cm：5本

4 飲み口が上になっているコップにダンボールをさしこみ、ステープラーでとめる。

ダンボールがコップの奥につくまでさしこむ。ステープラーの平らなほうが内側になるようにとめる

5 ダンボールを向かいのタワーの穴に少し入れ、ステープラーでとめる。

コップの穴に少しかかればよい

6 箱のふたの上にモールで固定する。ゴールに鈴をつけたモールをさしこむ。

コップの穴に合わせて、ふたに穴をあける

穴にモールを通す

裏側でねじる

あそび方

ここにビー玉を入れるよ！

モールに鈴をつけ、ふたのすみに穴をあけてさす。ビー玉が当たるように曲げて調整しよう。

マスキングテープやシールで飾ろう

グランドマイスター編

ぐるぐる回転ブランコ

★★★

ラストの工作は、回転ブランコだ！
ひもを左右に動かすと、ブランコが
回転しながら上下するよ。
時間をかけてじっくり
つくろう！

用意するもの

紙皿（22cm／もよう入り）　糸巻き（ミシン糸60番の大きめのもの）　ギフトボックス（9.5×10.5×高さ8cm）　菜ばし（30cm／丸いタイプ）　目打ち　鉛筆キャップ　たこ糸　レース糸　折り紙　色画用紙　強力両面テープ　マスキングテープ　ビーズ（大）　シール

上がったり

下がったり

グランドマイスター編 ★★

つくり方

1 ギフトボックスの底を上にして、底と側面に印をつける。

底

側面

向かい合う角を結んだ線が交差するところに印をつける

中心の位置に糸巻きを合わせ、糸巻きの高さに印をつける（反対側の面も）

2 3か所の印に目打ちで穴をあける。

菜ばしが通るサイズ

たこ糸が通りやすいサイズ

58

3 ふたの内側に中心の印をつける。糸巻きの穴を印に合わせて強力両面テープで貼る。

穴をよけて両面テープを貼る

両面テープを貼った糸巻きを菜ばしに通すと、印に合わせやすいよ！

4 菜ばしの先から13cmのところに印をつける。

13cm

5 糸巻きに菜ばしをさして、たこ糸を3～4回ほど巻きつける。

糸巻きのすぐ上でたるみがないように巻きつける

6 ボックスに菜ばしを通し、たこ糸を中から外へ出す。

側面の穴から出す

7 たこ糸をボックスの角でしっかりと結び、結び目から10cmくらい残して、よぶんな糸を切る。

ぬけ止めにビーズをつける

8 たこ糸を左右に動かして菜ばしが回転したら、ボックスとふたをテープで仮止めする。

糸が中でたるんでいるとうまく回転しないよ！

仮止め

60ページにつづく➡

グランドマイスター編

59

9 折り紙でコップをつくる（8個）。

三角に折って、点線で折る　　手前の三角を点線で3回折る　　後ろの三角をコップの中に入れる

10 色画用紙で帯をつくり、コップの中に貼る（8個）。

1/2　2cm

帯の裏にのりをつけ、コップの中の後ろ側に貼るんだね

11 色画用紙ですきなキャラクターをつくり、コップにさしこむ（8個）。

1/3　1/6

上半身を描き、腕の切りこみを入れる

腕を外に出すようにさしこむ

12 紙皿の中心に穴をあけ、まわりの4か所に切りこみを入れる。

1枚の紙皿に折り線をつける　　折り線をつけた紙皿の下に同じ紙皿を重ねる　　重ねたまま、穴をあけ、切りこみを入れる

13 約30cmに切ったレース糸の端を、2回玉結びにする（4本）。

4本の玉結びが終わったら、玉結びの位置を合わせて長さをそろえる

14 切りこみにレース糸を引っかける。

折り目のないほうの紙皿を使うよ！

グランドマイスター編

60

15 紙皿を裏返す。8か所にセロハンテープで紙コップの帯を貼り、マスキングテープで飾る。

裏返して貼る

16 紙皿を菜ばしに通してボックスの上にのせる。菜ばしの先に、糸の先をセロハンテープで仮止めする。

17 4でつけた菜ばしの印がかくれる位置まで、糸を引く。

1本ずつま上に引く

印の位置で紙皿が水平になっているか、確認しよう

18 あまった糸を切って鉛筆キャップをかぶせる。ボックスをマスキングテープやシールで飾る。

ヤッタネ！これでキミも工作のグランドマイスター!!

あそび方

片手でボックスを押さえ、もう片方の手で8のようにたこ糸を左右に動かそう。

グランドマイスター編

61

型紙・イラスト

型紙やイラストは、コピー機やパソコンで、画用紙や色画用紙など厚い紙にプリントして使おう。薄い紙しかない場合は、プリントしたら厚い紙に貼って使ってね。

厚い紙

プリントした紙
厚い紙

厚い紙に固形のりをつけて、プリントした紙を貼る（液体のりは使わない）。

「海賊救出大作戦」や「回転ブランコ」のキャラクター型紙は、200%に拡大して使おう。

顔イラストは、いろんな工作に使えるよ！

62

すきな大きさにして使おう！

63

本書は2015年3月小社より刊行されたものの図書館版です。

【プロフィール】
吉田未希子 (よしだ みきこ)

1965年、千葉県生まれ。
1986年、武蔵野美術短期大学デザイン科芸能デザイン専攻卒業。
2007年、武蔵野美術大学造形学部通信教育課程
芸術文化学科文化支援コース卒業。
建築事務所の勤務を経て、幼稚園の
造形講師として子どもたちの美術教育に携わる。
フリーの造形デザイナー＆イラストレーターとして、
機関誌や冊子などで工作を連載。
他、在住市内の放課後児童クラブの非常勤職員、大人のための
工作講師など、子どもと関わる場でも活動中。

イラスト・工作●吉田未希子
撮影●赤司 聡
DTP●渡辺美知子デザイン室

・・・・・・・・・・・・・・・・・・・・・・・・・・・・・・・・・・・・・・・

【図書館版】
100円ショップで
うきうき手づくりおもちゃ

2015年3月12日　第1刷発行

著者●吉田未希子Ⓒ
発行人●新沼光太郎
発行所●株式会社いかだ社
〒102-0072　東京都千代田区飯田橋2-4-10　加島ビル
Tel.03-3234-5365　Fax.03-3234-5308
E-mail　info@ikadasha.jp
ホームページURL　http://www.ikadasha.jp/
振替・00130-2-572993
印刷・製本　株式会社ミツワ
乱丁・落丁の場合はお取り換えいたします。

・・・・・・・・・・・・・・・・・・・・・・・・・・・・・・・・・・・・・・・

ISBN978-4-87051-445-4
本書の内容を権利者の承諾なく、営利目的で転載・複写・複製することを禁じます。